中国历代绘画图典

竹 子

郭泰 张斌 编

U0107080

长江出版传媒 湖北美术出版社

目 录

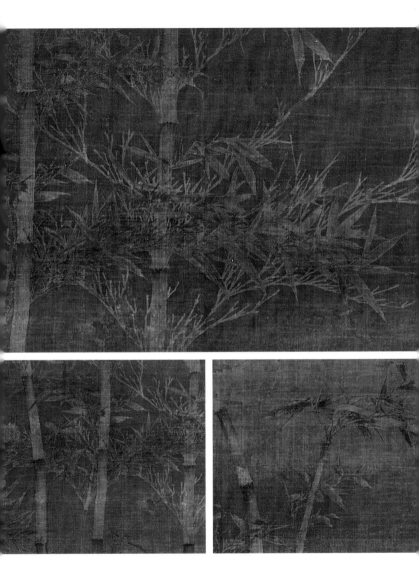

五代 徐熙 雪竹图

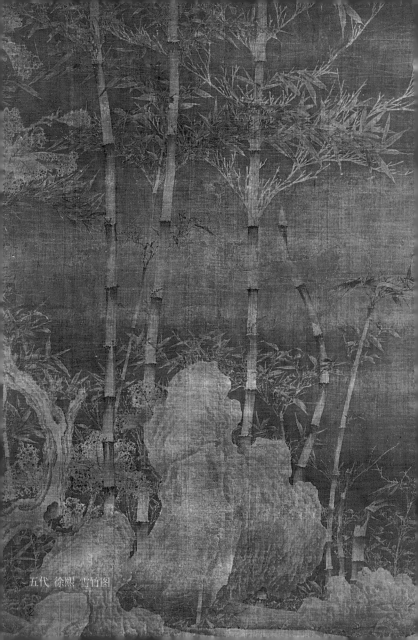

五代 徐熙 雪竹图

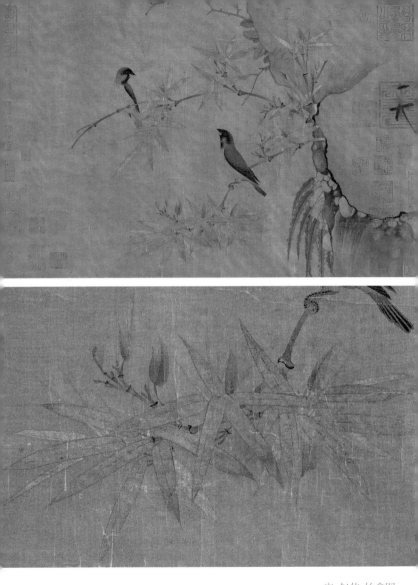

宋 赵佶 竹禽图

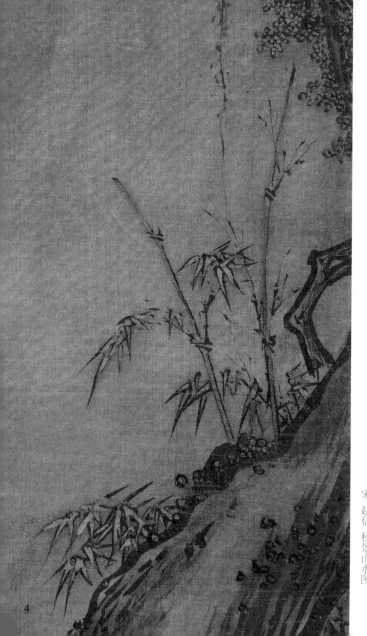

宋 赵佶 秋景山水图

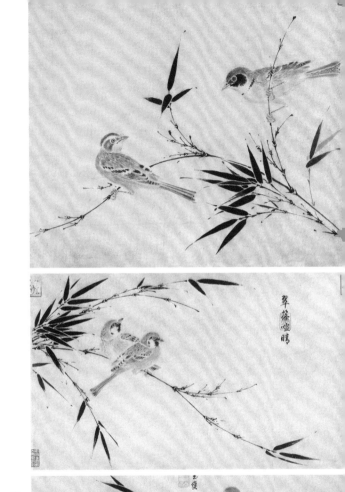

宋 赵佶 写生珍禽图

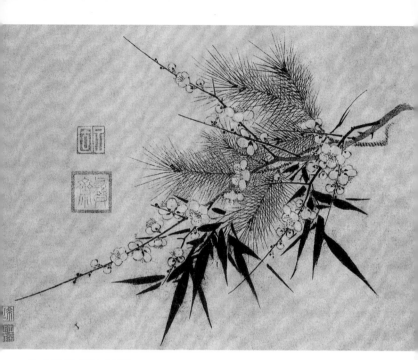

宋 赵孟坚 岁寒三友图

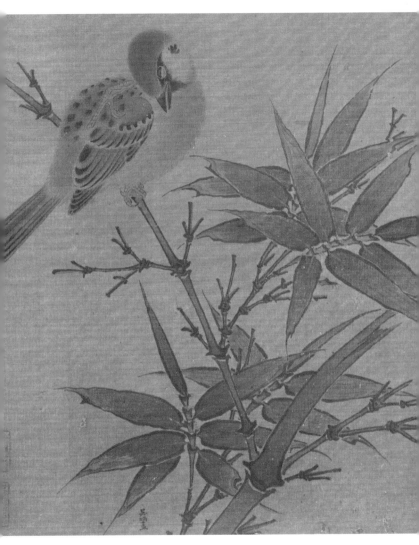

宋 吴炳 竹雀图

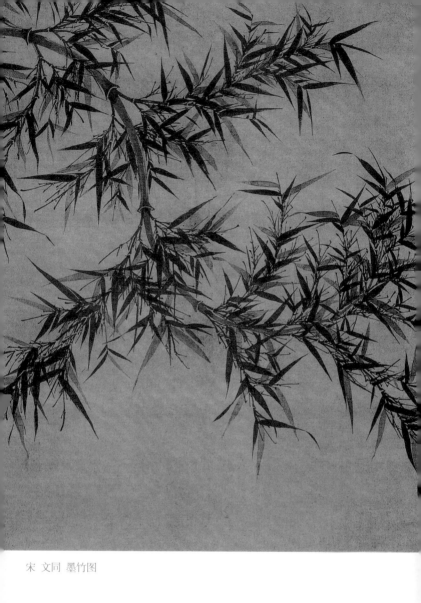

宋 文同 墨竹图

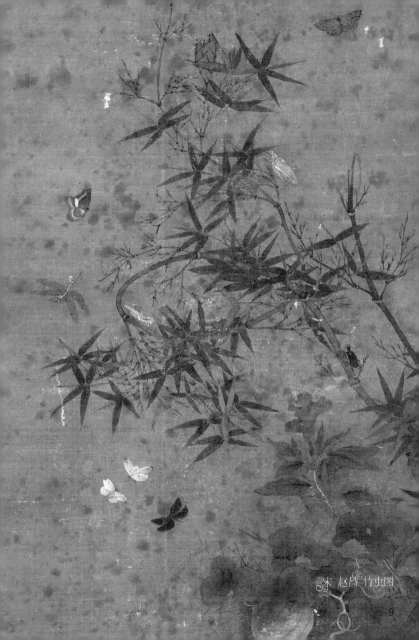

宋 赵昌 竹虫图

9

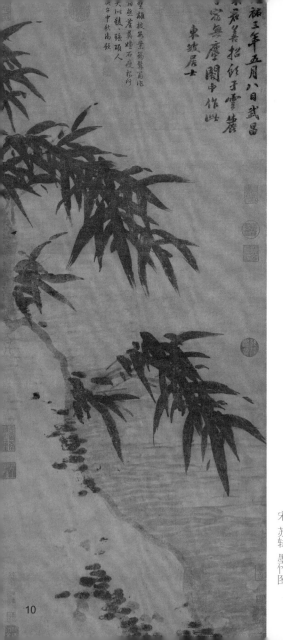

宋　苏轼　墨竹图

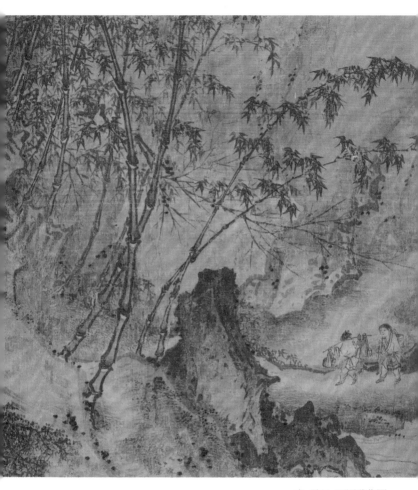

宋 马远 西园雅集图

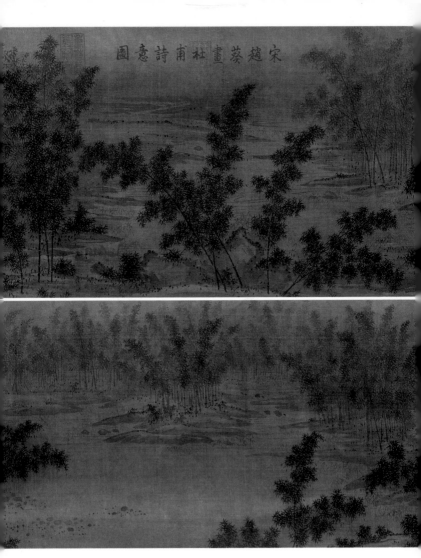

宋 赵葵 杜甫诗意图

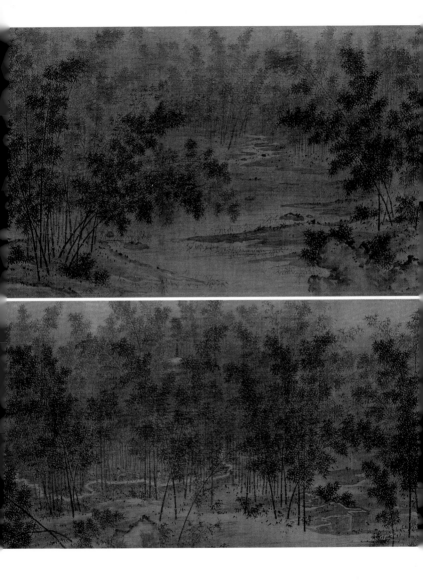

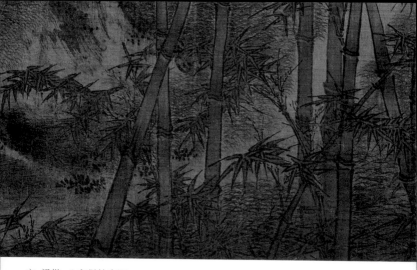

宋 梁楷 八高僧故事图

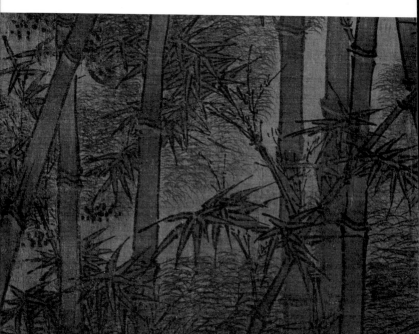

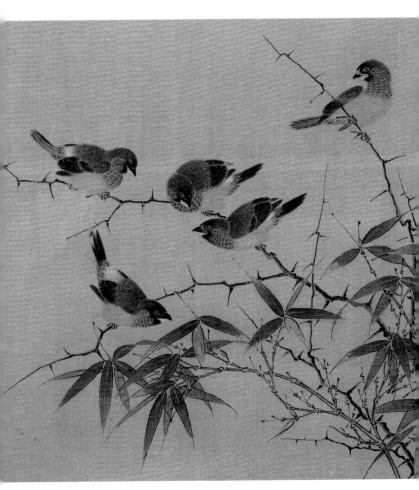

宋 佚名 霜筱寒雏图

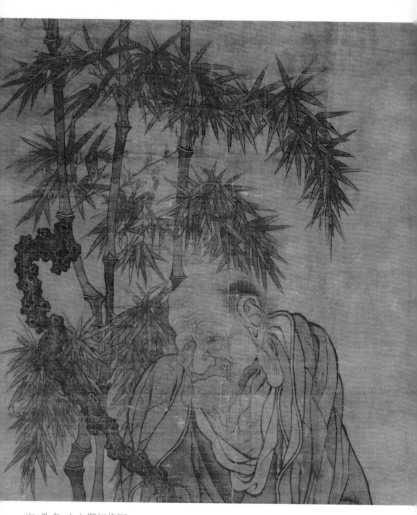

宋 佚名 十六罗汉像图

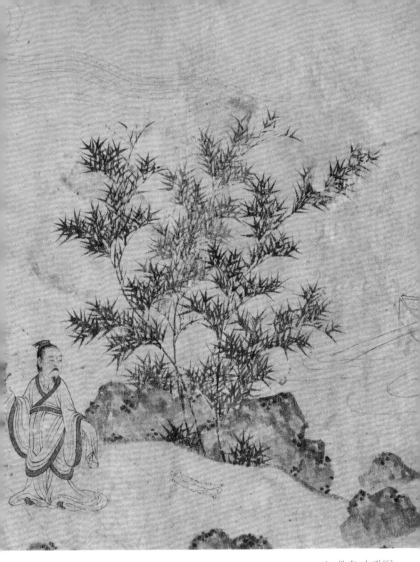

宋 佚名 九歌图

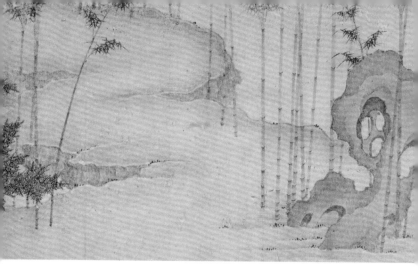

宋 佚名 竹石图

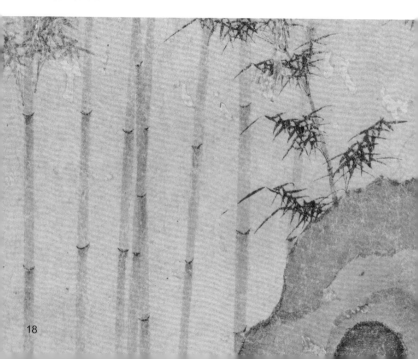

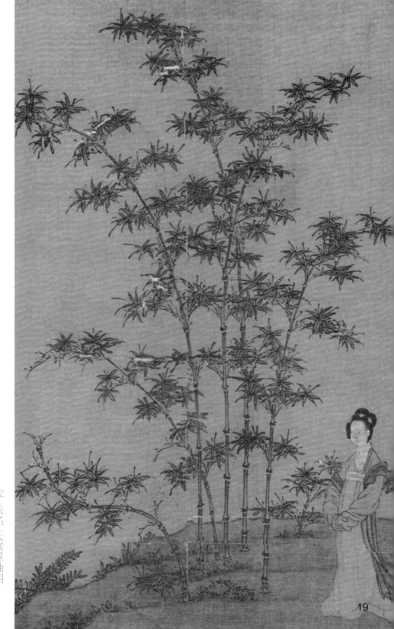

宋 佚名 天寒翠袖图

19

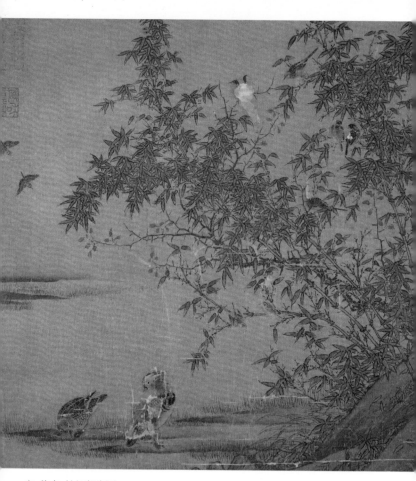

宋 佚名 竹汀鸳鸯图

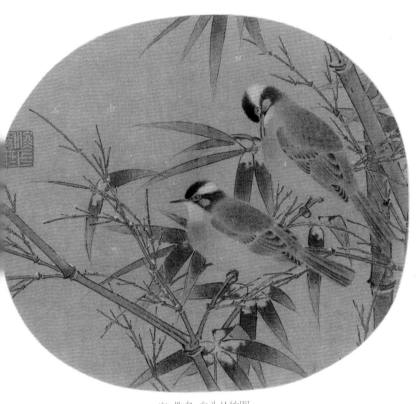

宋 佚名 白头丛竹图

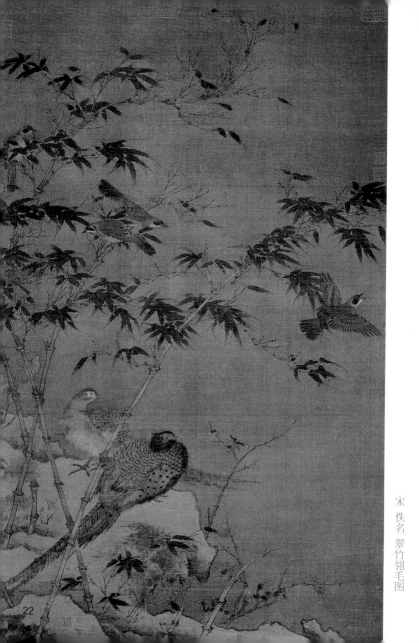

宋 佚名 翠竹翎毛图

22

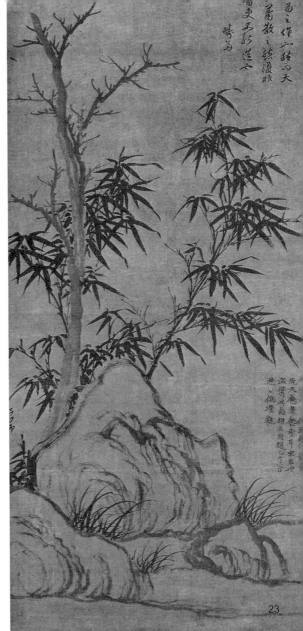

元 赵孟頫 窠木竹石图

23

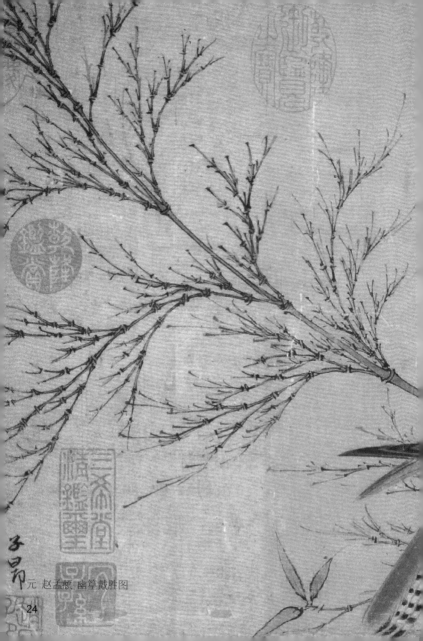

元 赵孟頫 幽篁戴胜图

降来传月
今此赞咏
风诗何事
家隹侣翻
笔借一枝剥
觳觫神赊
逞挥摸毫
时碟梨悚
绝地恆新
墨好毛
乾隆甲戌御题

元 赵孟頫 秀出丛林图

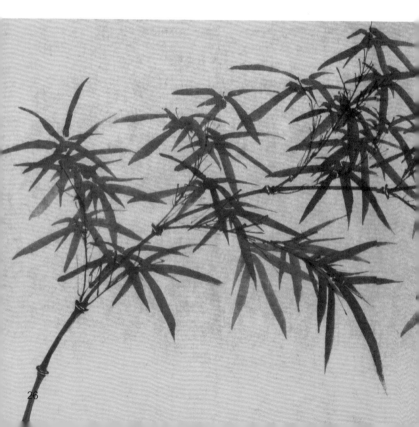

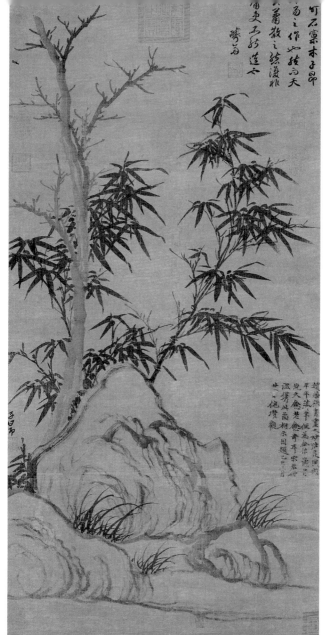

元 赵孟頫 窠木竹石

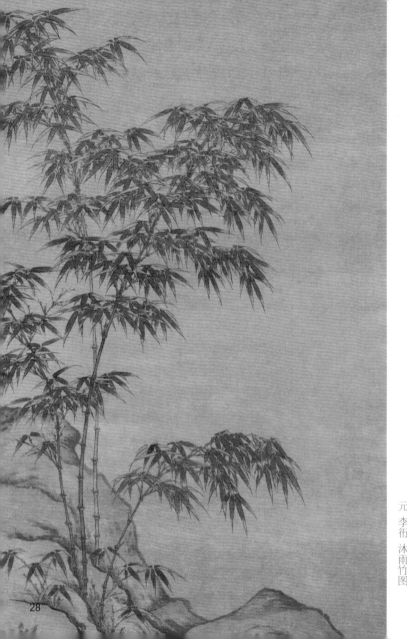

元 李衎 沐雨竹图

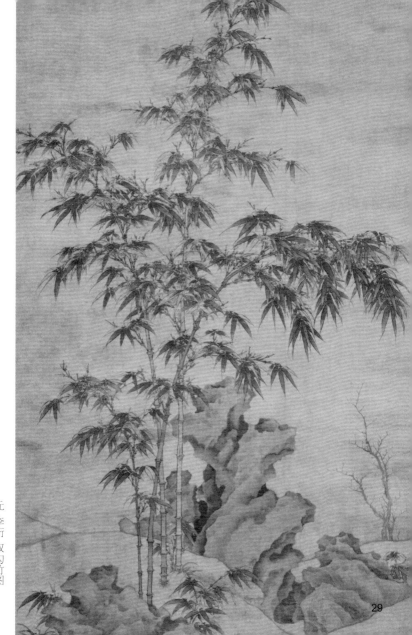

元 李衎 双勾竹图

29

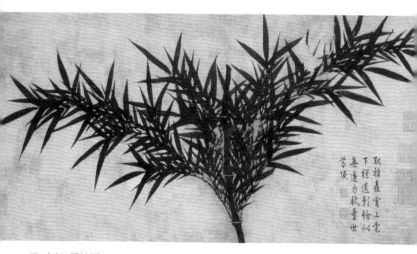

孤撐盡雪上雲
下拙遠影恰似
無邊方秋壓世
當頂

元　李衎　墨竹图

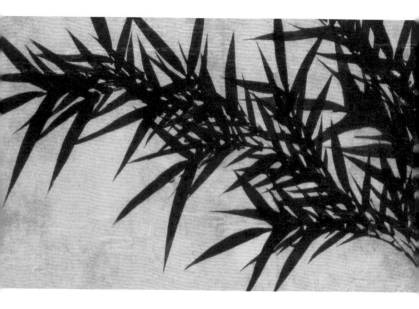

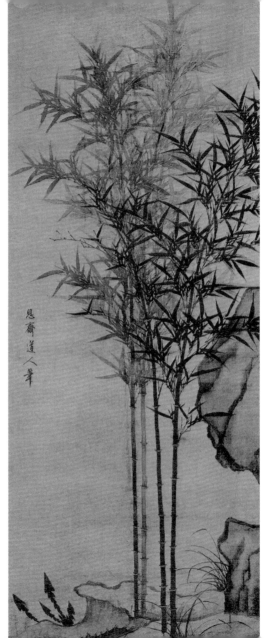

元 李衎 四季平安图

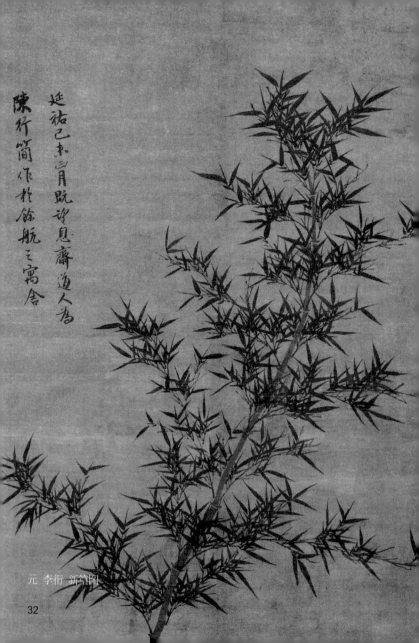

延祐巳未冒既望息齋道人為

陳行簡作於餘航之寓舍

延祐乙未春正月廿有一日
思齋道人筆

元 李衎 修篁樹石图

33

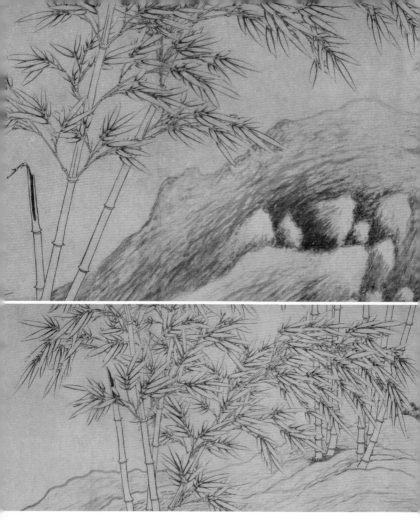

元 张逊 双勾竹及松石图

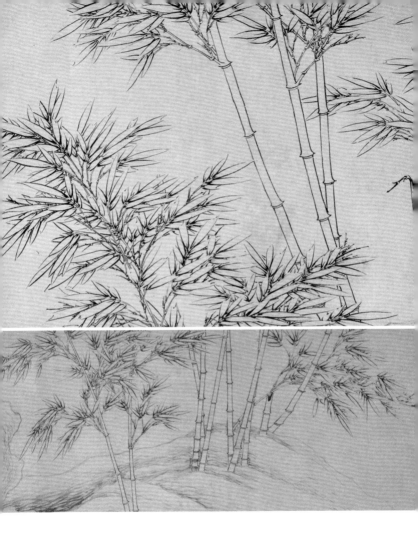

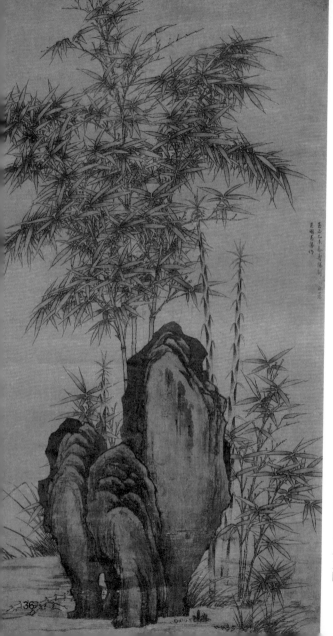

元 刘秉谦 竹石图

36

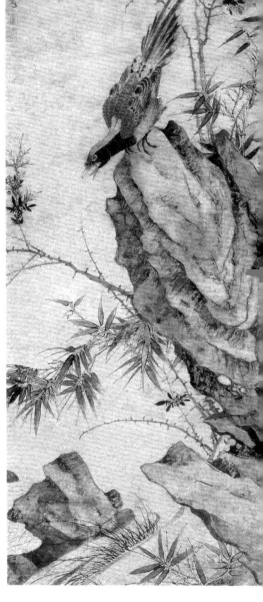

元 边鲁 起居平安图

37

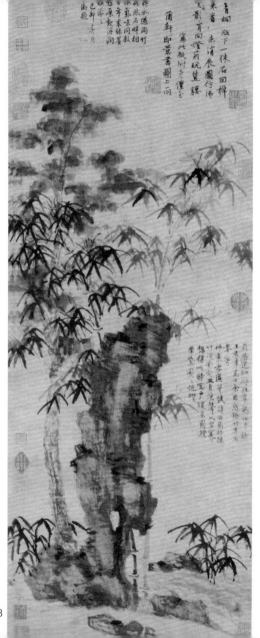

元 倪瓒 梧竹秀石图

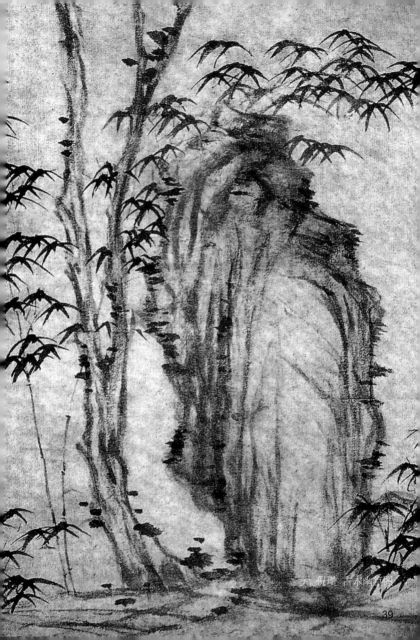

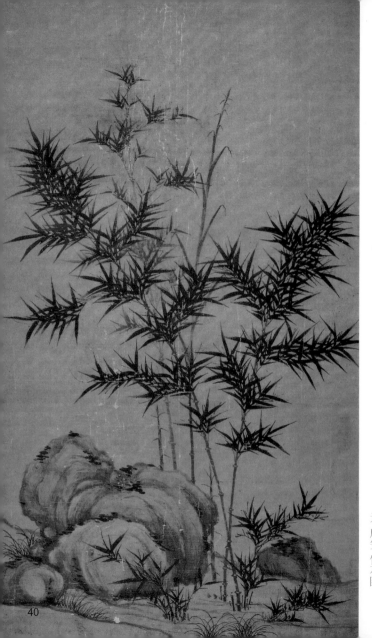

元 顾安 竹石图

元　顾安　幽篁秀石图

41

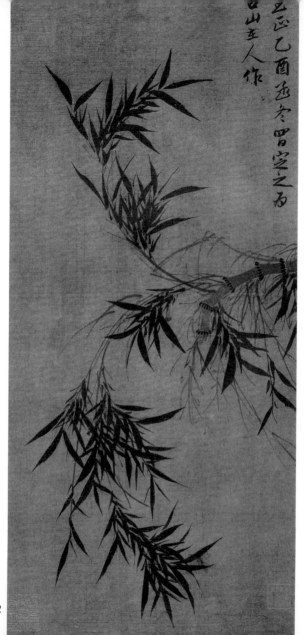

至正乙酉冬日窗之西
吕山主人作

元　顾安　墨竹图

42

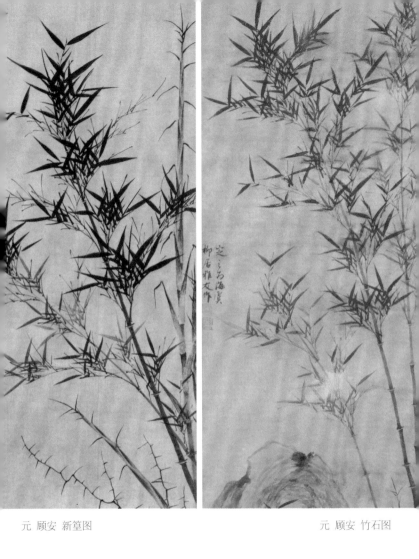

元 顾安 新篁图　　　　　　　　　　　　元 顾安 竹石图

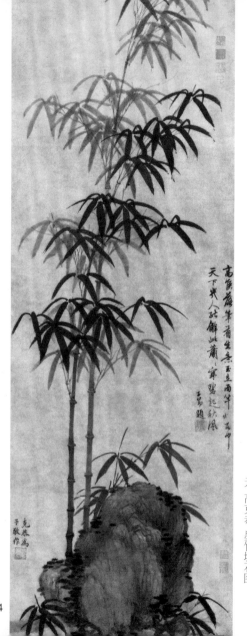

元 高克恭 墨竹坡石图

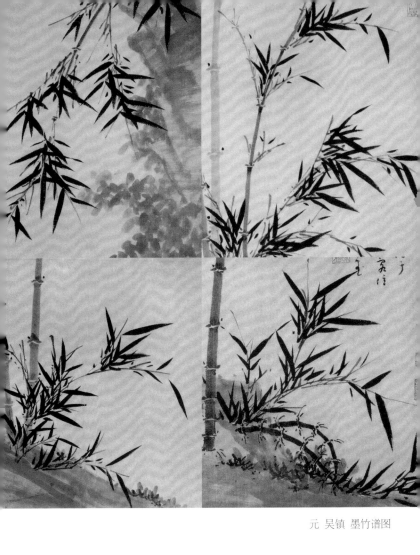

元 吴镇 墨竹谱图

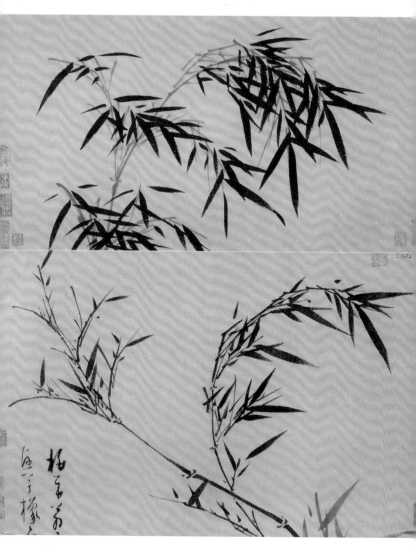

元 吴镇 墨竹谱图

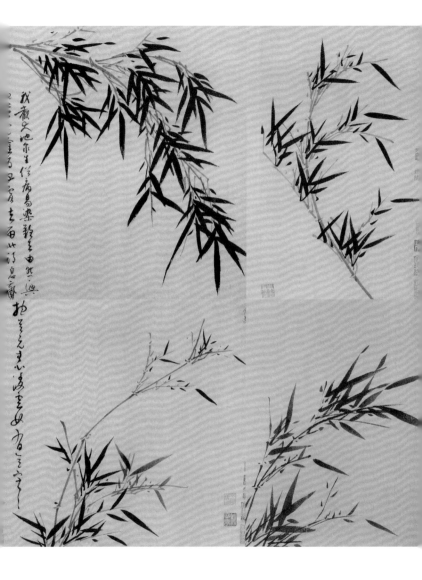

我藏之地祭主像病易染经由然兴

二三八色言自平宵吉面世诗息言

打言之主心商吉女有言亦

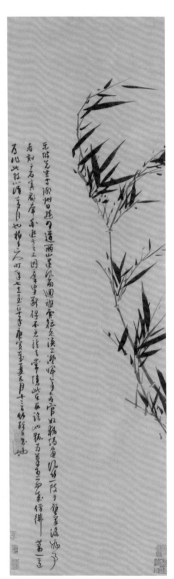

元 吴镇 风竹图

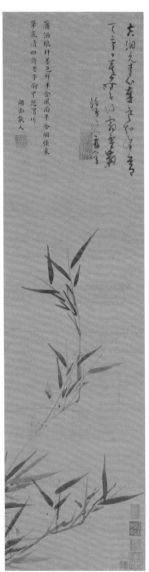

元 吴镇 墨竹图

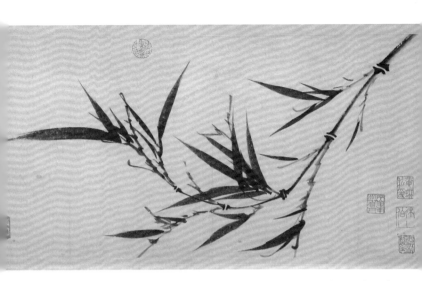

元 柯九思 墨竹图卷

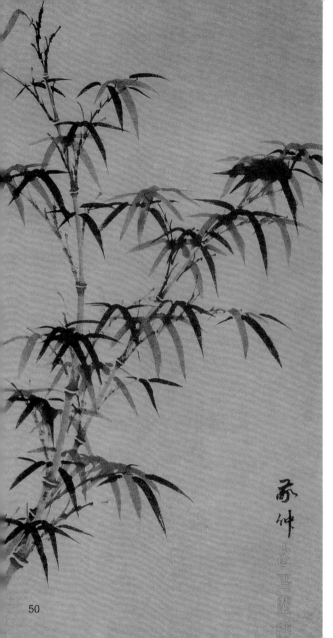

元　柯九思　双竹图

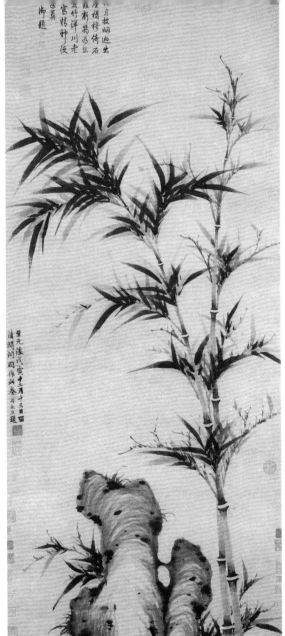

元 柯九思 清閟閣墨竹图

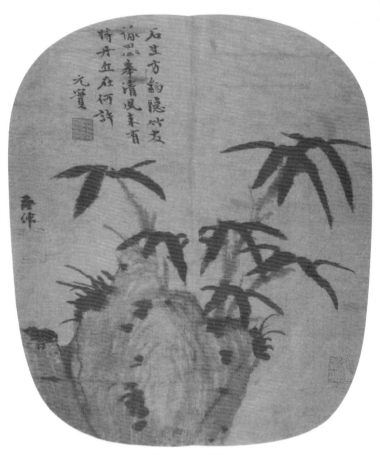

元 柯九思 竹石图

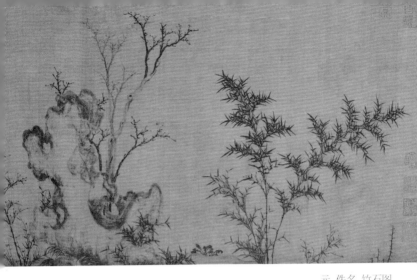

元 佚名 竹石图

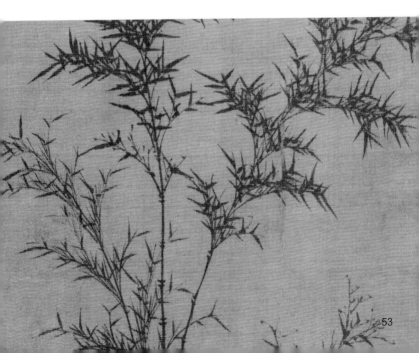

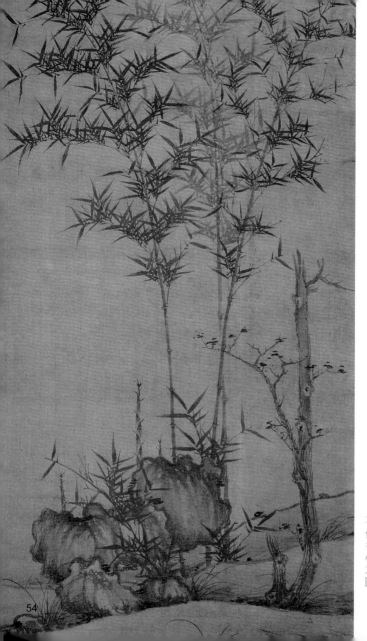

元 佚名 竹石图

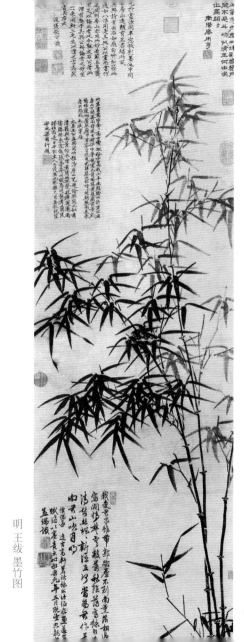

明 王绂 墨竹图

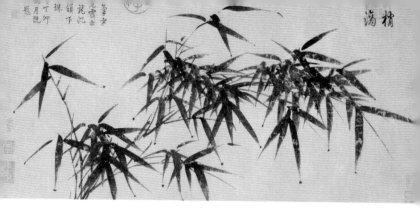

明 王绂 露梢晓滴图

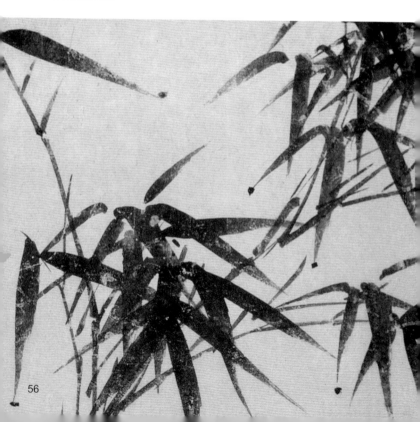

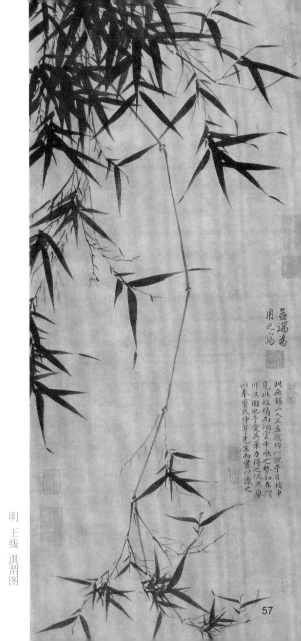

此無錫山人王孟端作以眺予片楮中
見此短情而烟雲千歌之妙如在渭
川淇園也予愛其筆力之遒妙聊
以奉學氏仲寶先生而書以識之

盂端為
明之窩

明 王紱 淇渭圖

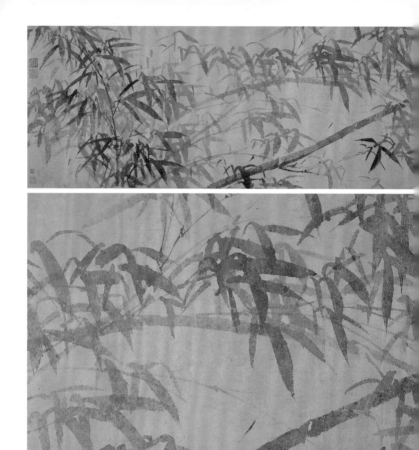

明 唐寅 墨竹图

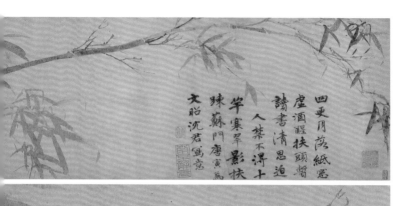

四更月落紙窗寒
虛酒醒挟頭暫
讀書清思迫
人榮不得十
半窗翠影挟
疎蘇門唐寅為
文昭沈君寫意

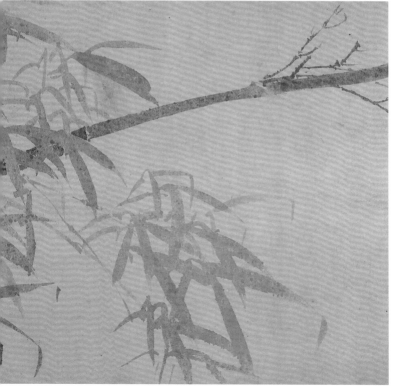

59

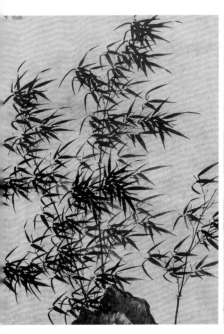

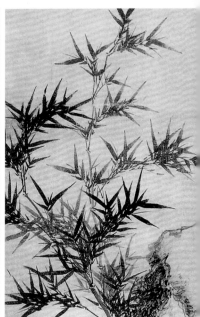

明 夏昶 戛玉秋声图　　　　　　明 夏昶 奇石修篁图

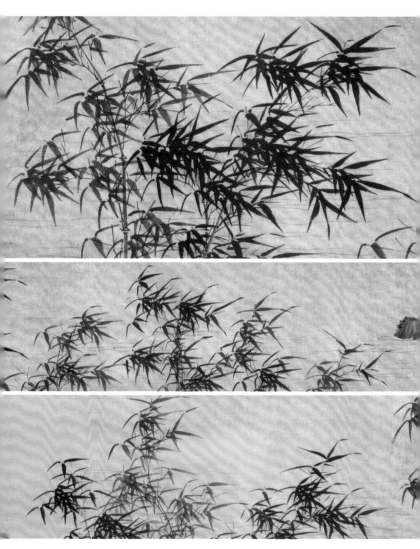

明 夏昶 潇湘风雨图

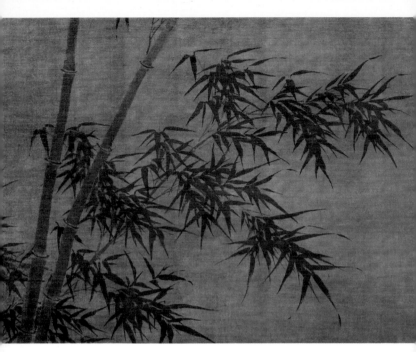

明 夏昶 一窗春雨图

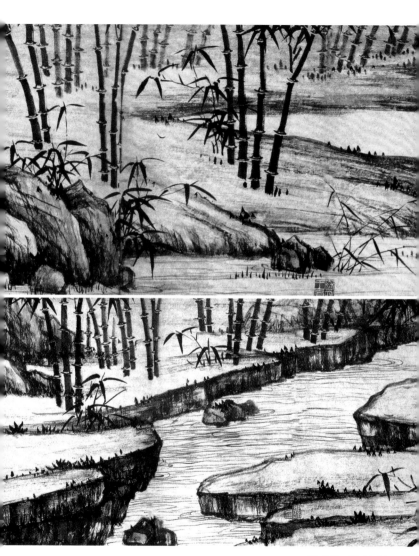

明 夏昶 淇澳图卷

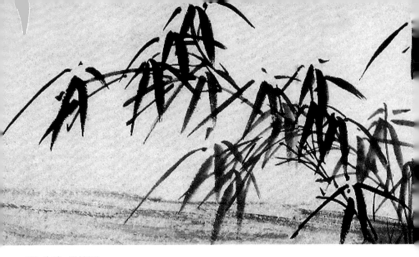

明 朱鹭 墨竹图

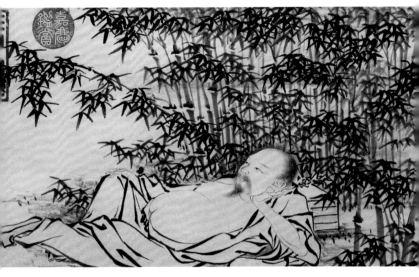

明 朱瞻基 武侯高卧图

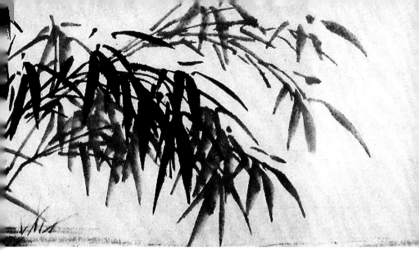

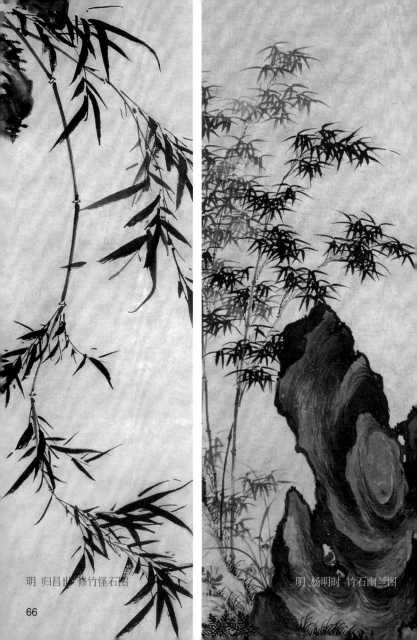

明 归昌世 修竹怪石图

明 杨明时 竹石幽兰图

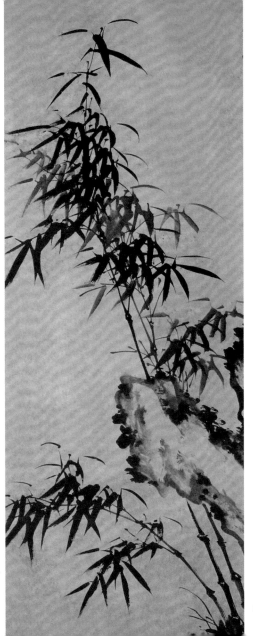

明 赵备 墨竹图

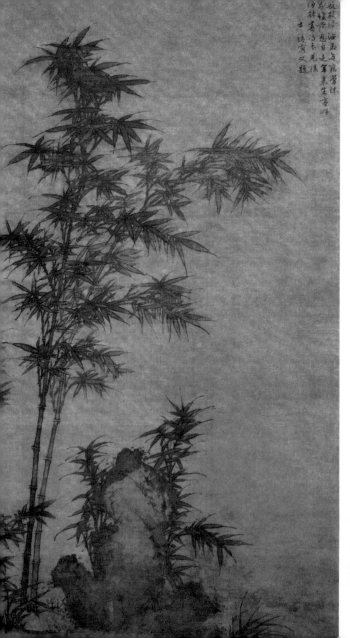

明 金湜 双勾竹图

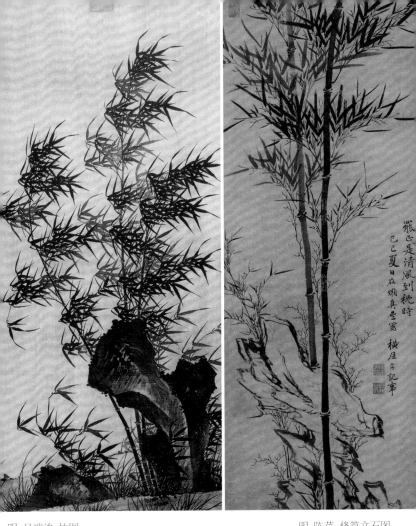

明 吕端浚 竹图

明 陈芹 修篁文石图

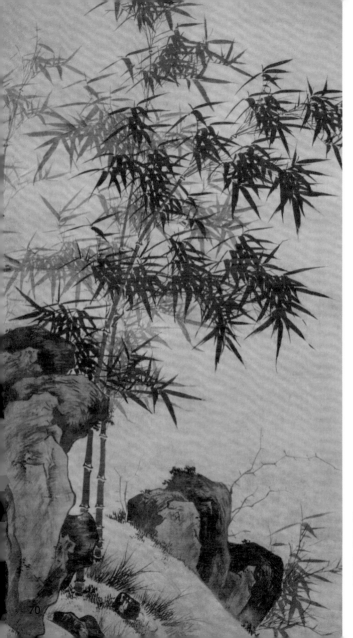

明 朱端 竹石图

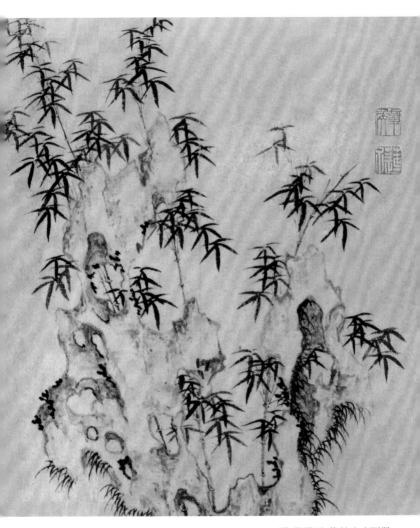

明 陈洪绶 梅竹山水图册

清 陈洪绶 蝶菊竹石图扇

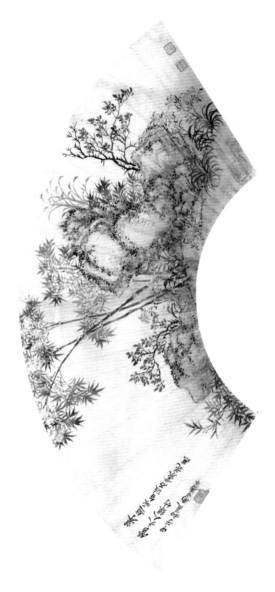

清 恽寿平 山水花卉扇面

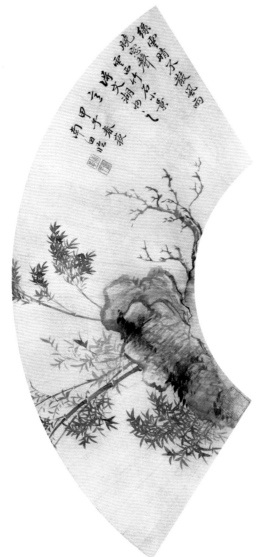

清 恽寿平 山水花卉扇面

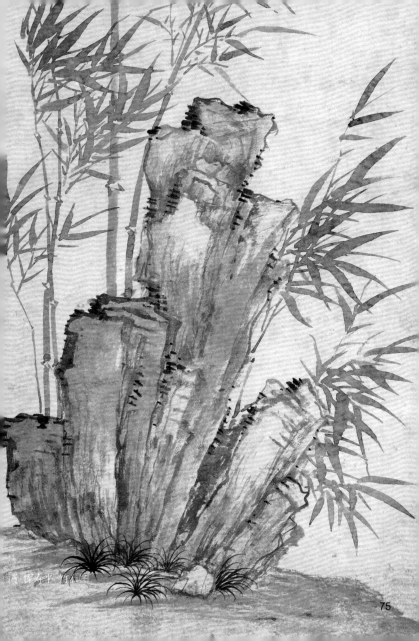

清 恽寿平 竹石图

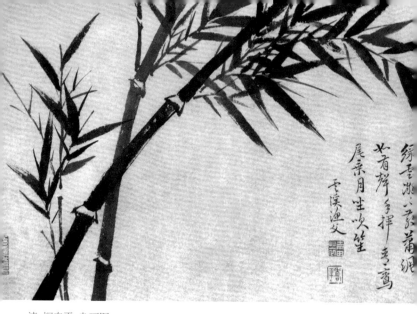

绿云淡淡散萧疏，
必有群牙挥素毫。
尾采月生吹笙，
平溪渔父

清 恽寿平 杂画图

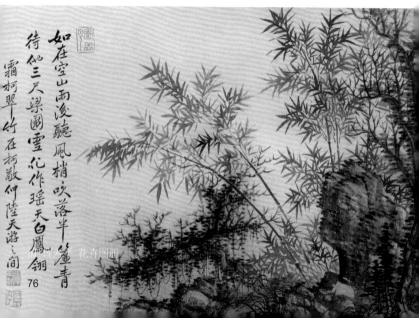

如在空山雨后听风梢，吹落半窗青。
待他三尺梁园雪，化作瑶天白凤翎。
霜柯翠竹在柯敷仲陆天游之间

花卉图册

76

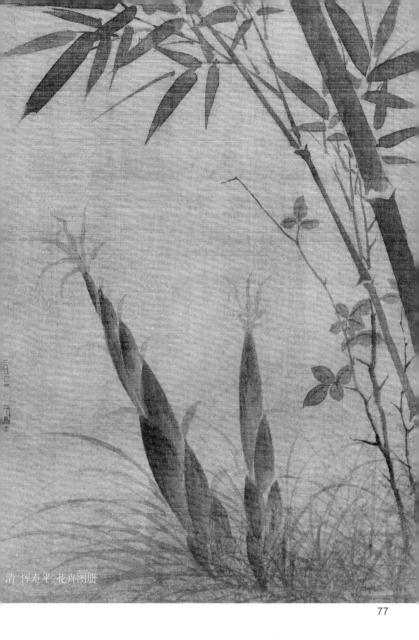

清 恽寿平 花卉图册

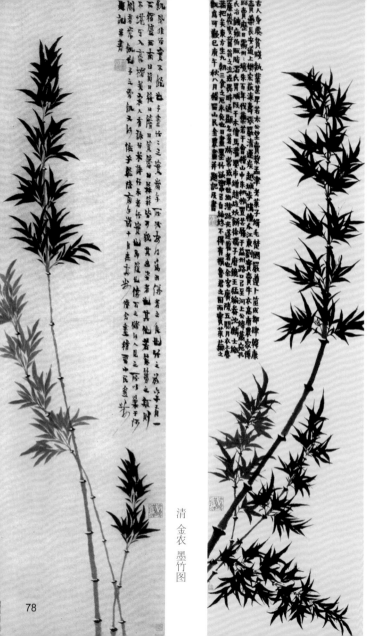

清　金农　墨竹图

清　金农　墨竹图

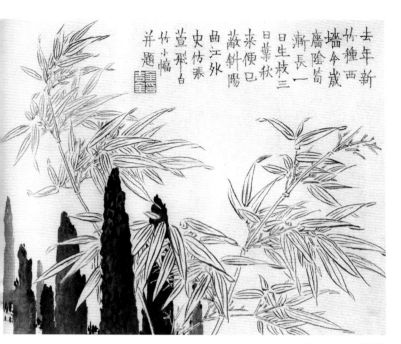

去年新竹種西墙

本歲廂陰筍漸長

一日生枝三日葉

秋來便已蔽斜陽

曲江外史仿吳

萱軒白竹小幅

并題

清 金農 雜畫圖冊

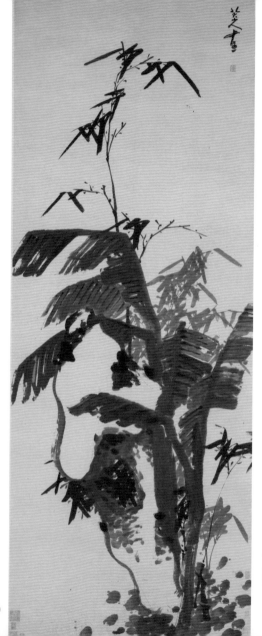

清　朱耷　芭蕉竹石图

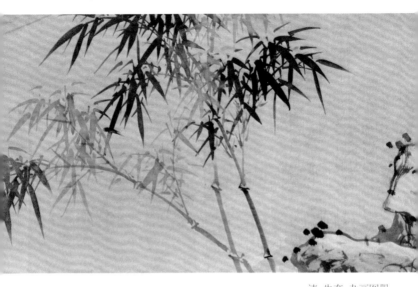

清 朱耷 杂画图册

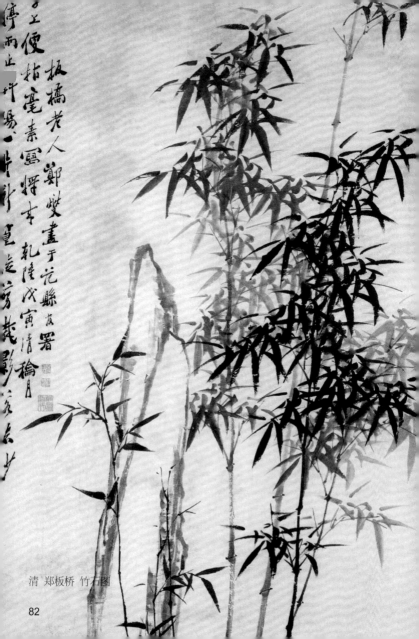

清 郑板桥 竹石图

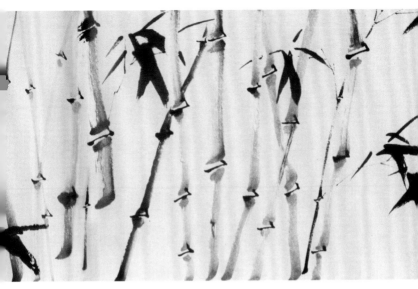

清 郑板桥 墨竹图

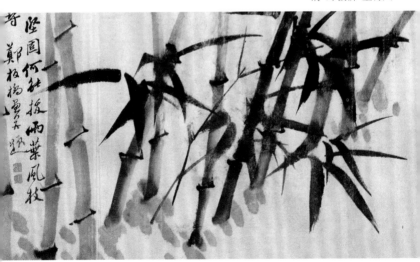

清 郑板桥 兰竹图

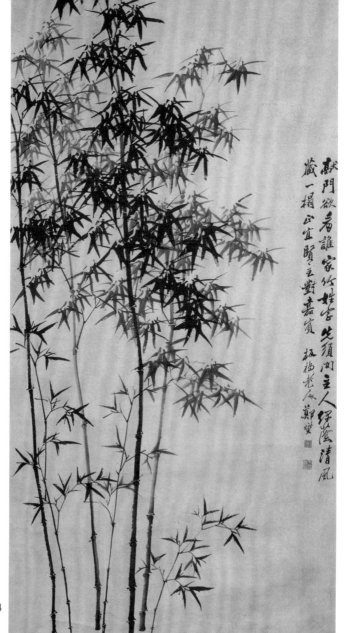

衙門欲看誰家竹蛙聲先須問主人綠蔭清風藏一榻公宜閒立對嘉賓

板橋老人鄭燮

清 郑板桥 墨竹图

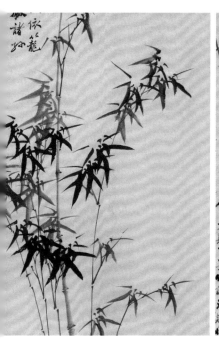

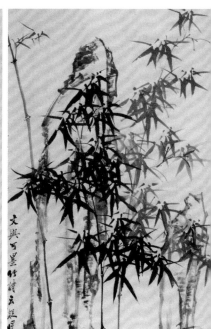

清 郑板桥 墨竹图　　　　　清 郑板桥 竹石图

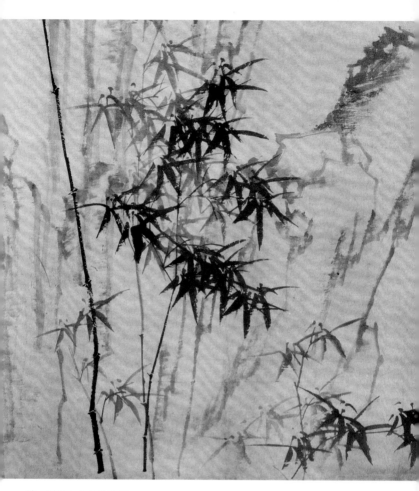

清 郑板桥 兰花竹石图

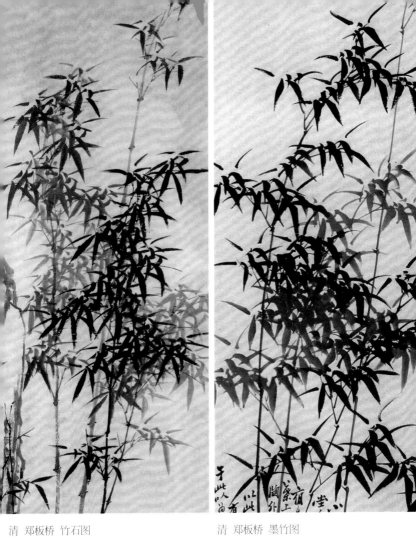

清 郑板桥 竹石图　　　　　清 郑板桥 墨竹图

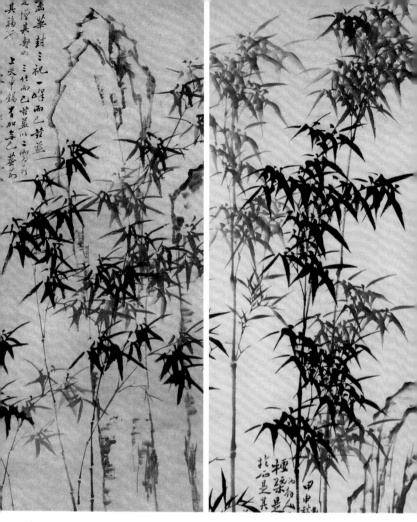

清 郑板桥 竹石图　　　　清 郑板桥 墨竹图

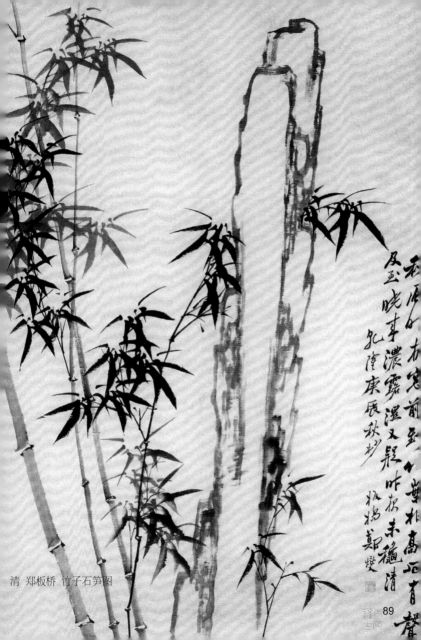

清 郑板桥 竹子石笋图

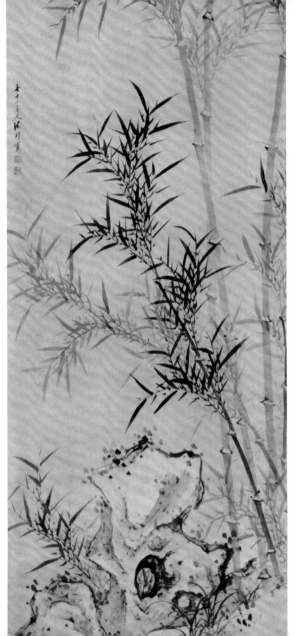

清　诸昇　墨竹图

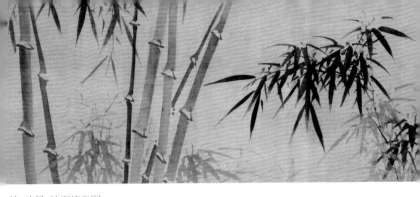

清 诸昇 竹石清泉图

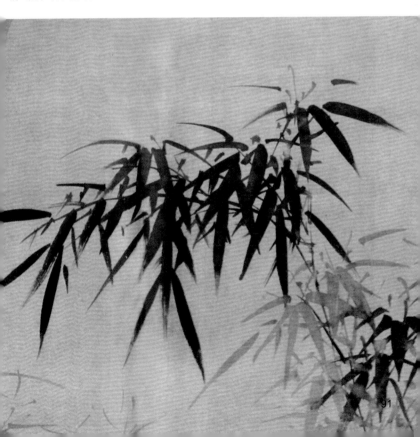

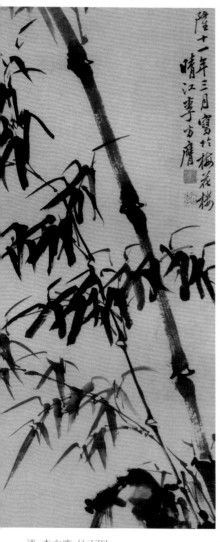

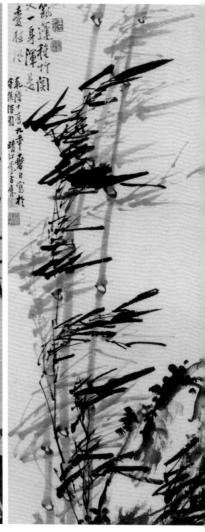

清 李方膺 竹石图　　　　清 李方膺 风竹图

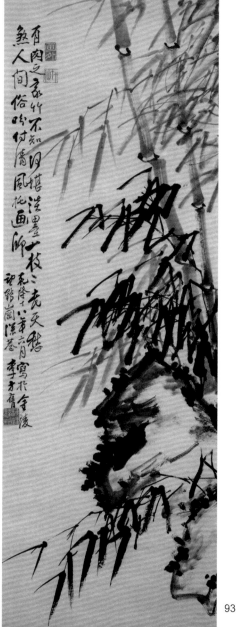

有肉之家竹不知，内堵淫墨一枝之老天稽。熟人间俗眼何曾风施通师

乾隆十八年六月写扵金陵
神勝嵐滾苍李方膺

清 李方膺 竹石图

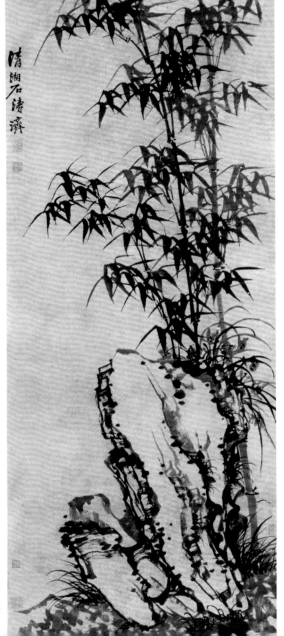

清　石涛　竹石图

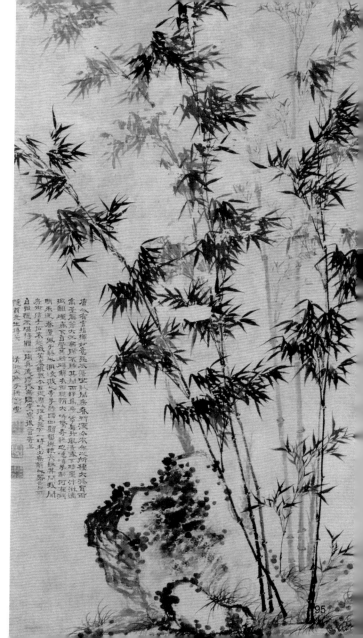

清　石涛　竹石图

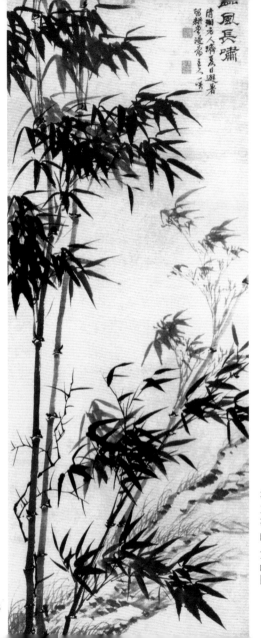

清 石涛 临风长啸图

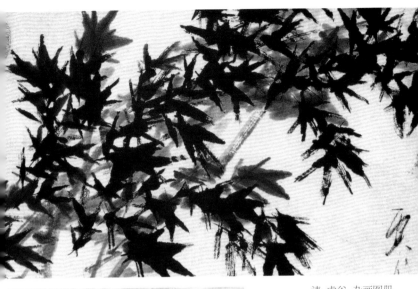

清 虚谷 杂画图册

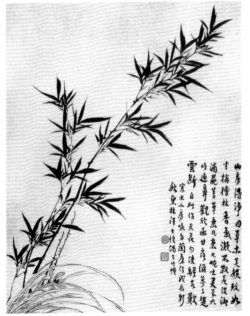

清 汪士慎 兰竹图

97

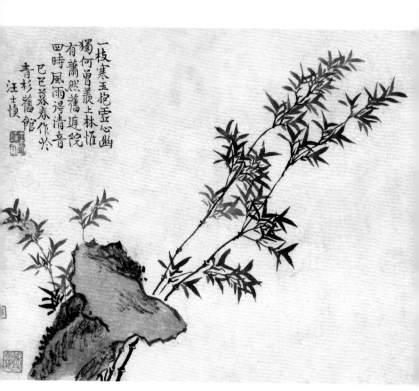

一枝寒玉抱雲心幽
獨何曾蒙上林惟
有蕭然舊庭院
四時風雨得清音
巳巳暮春作於
青衫舊館
汪士慎

清　汪士慎　竹石图

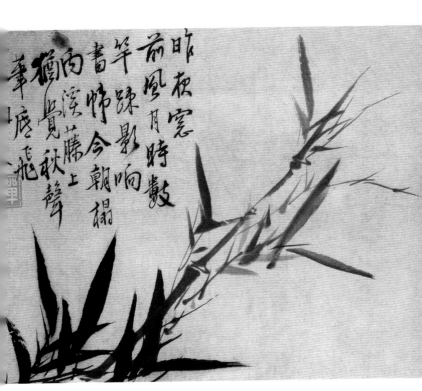

昨夜窗前风月时散竿竦影响书帐今朝榻雨溪藤上擸觉秋声华塘飞

清 李鱓 墨竹图册

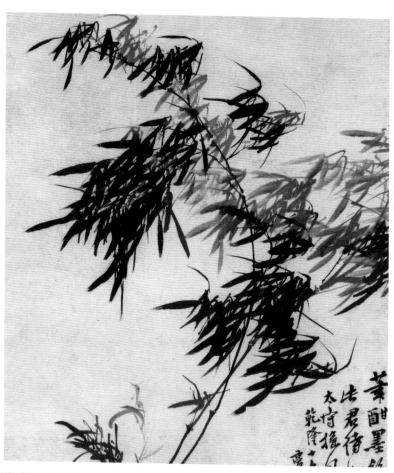

清 李鱓 风竹图

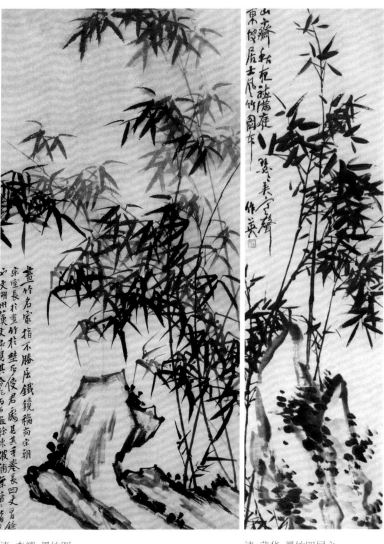

画竹名家指不胜屈铁镜
宗室长于画竹栖霞俊君属其手卷长
丁文朔州藁文丑见其令心写画徐东
坡蒲华诸名皆

清 李鱓 墨竹图

山斋靜坐市喧尘虚庭
东磹居士风竹图本
□□美宏龄
作英

清 蒲华 墨竹四屏之一

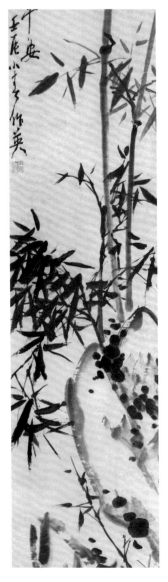

清 蒲华 墨竹四屏之二

清 罗聘 墨竹图

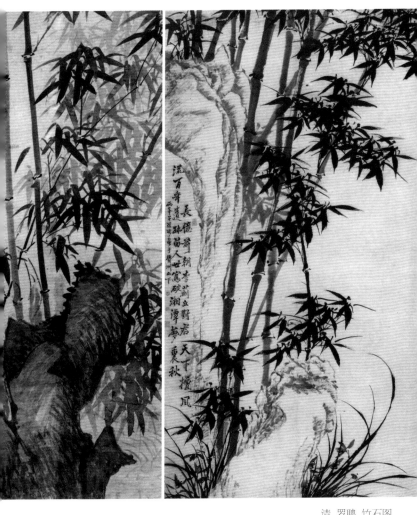

長憶前朝李翩立對岩天下攬風雨
百年遺躅留人世竄破湘潭两鬓秋
四于□雍城州山下

清 罗聘 竹石图

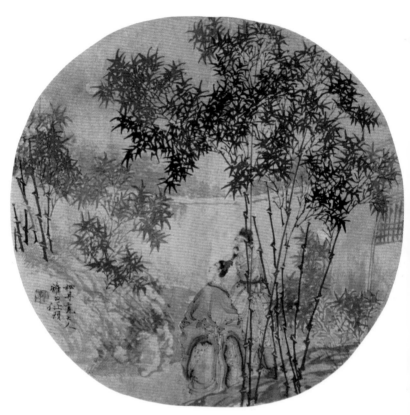

清 任伯年 竹林高逸图

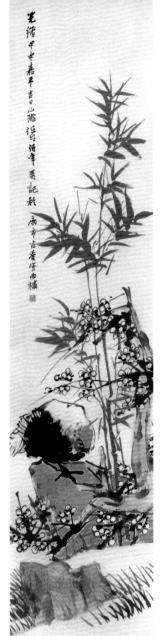

清　任伯年　花鸟条屏

近现代　吴昌硕　墨竹图

105

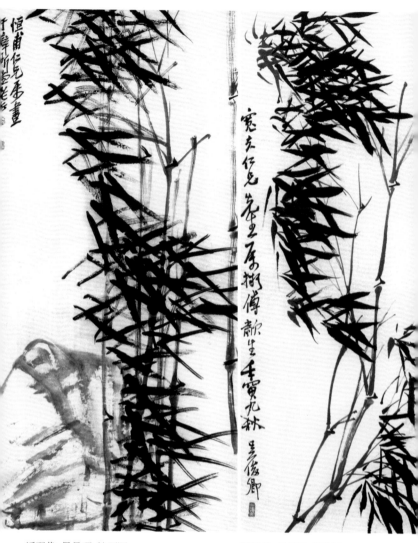

近现代 吴昌硕 竹石图　　　　　　近现代 吴昌硕 墨竹图

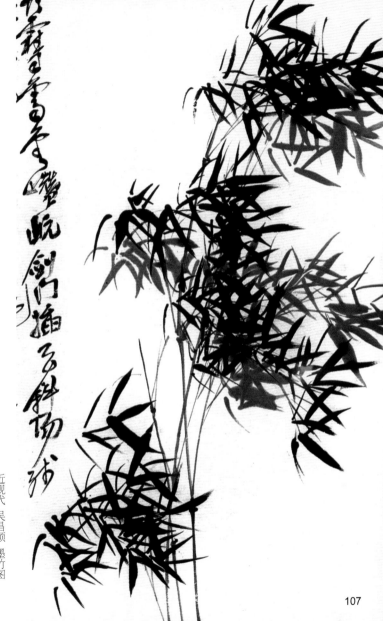

近现代 吴昌硕 墨竹图

107

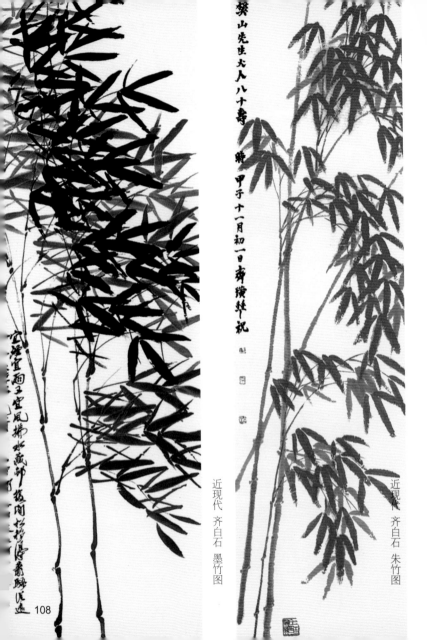

樊山先生大人八十壽

甲子十一月初一日弟璜拜祝

宜煙宜雨又宜風裸水藏邨複開松杪浮煙盡泥途

近現代 齊白石 墨竹圖

近現代 齊白石 朱竹圖

108

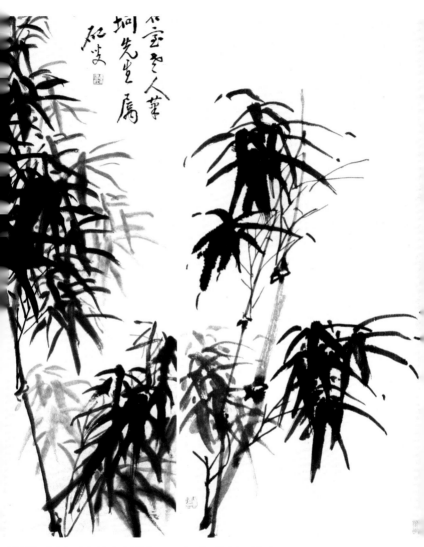

近现代 黄宾虹 拟石室老人竹图　　　近现代 黄宾虹 竹图

近现代 黄宾虹 仿归昌世竹图

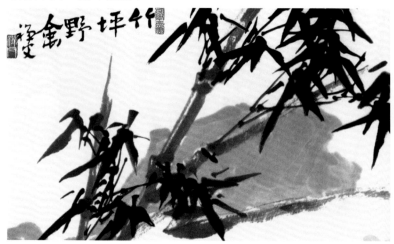

近现代 李苦禅 竹坪野禽图

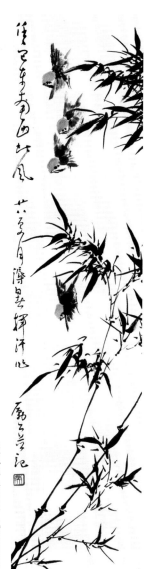

近现代 李苦禅 风竹飞雀图

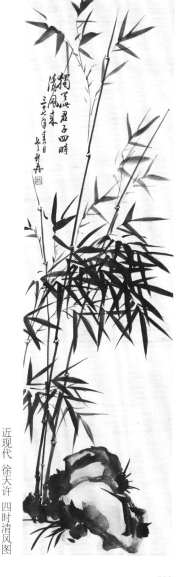

近现代 徐天许 四时清风图

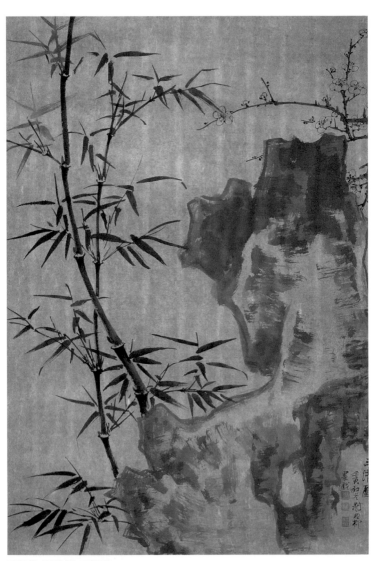

近现代 谢稚柳 三清图

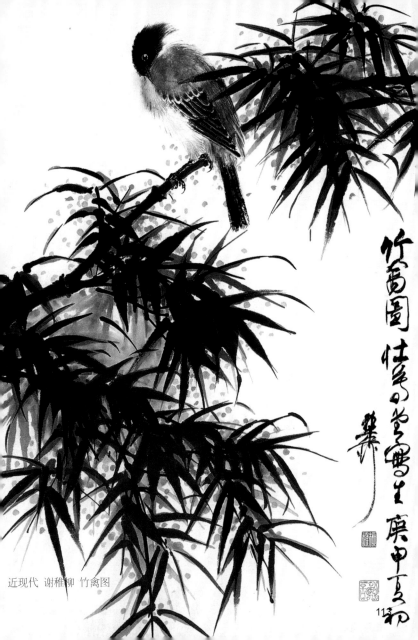

近现代 谢稚柳 竹禽图

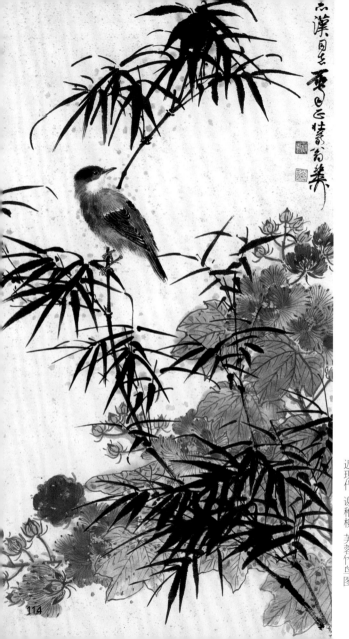

近现代 谢稚柳 芙蓉竹鸟图

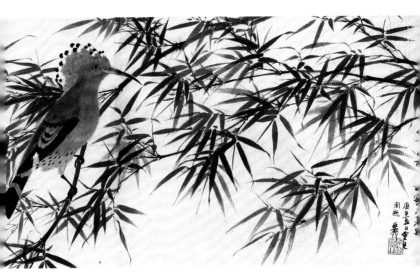

近现代 谢稚柳 幽篁山禽图

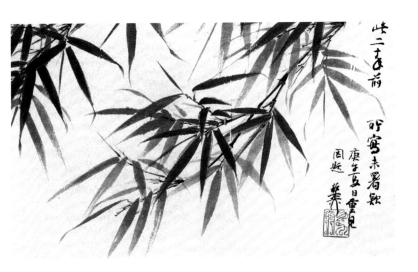

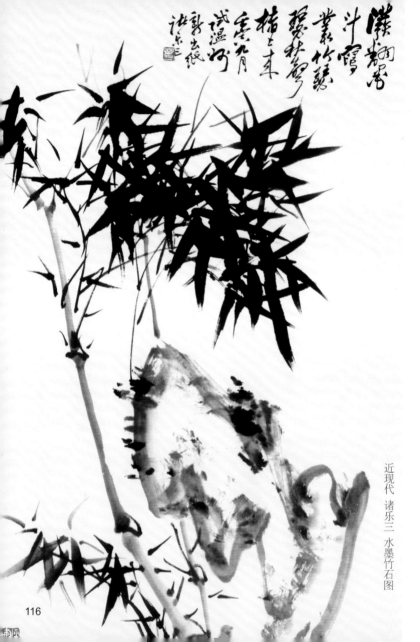

近现代 诸乐三 水墨竹石图

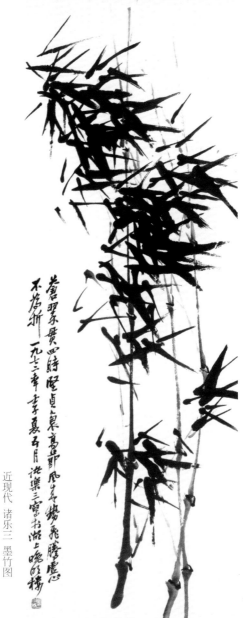

苍翠柔质四時隆貞豪高節風来势飛腾處心不為折 一九七三年李夏五月诸乐三寫於沪上晚翠楼

近现代 诸乐三 墨竹图

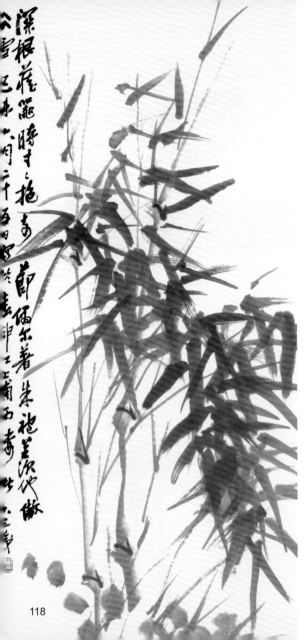

近现代 诸乐三 朱竹图

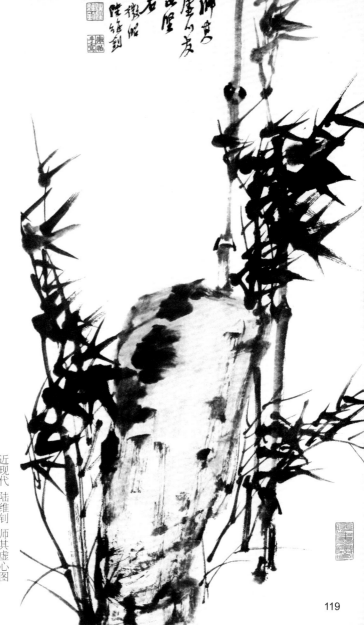

近现代 陆维钊 师其虚心图

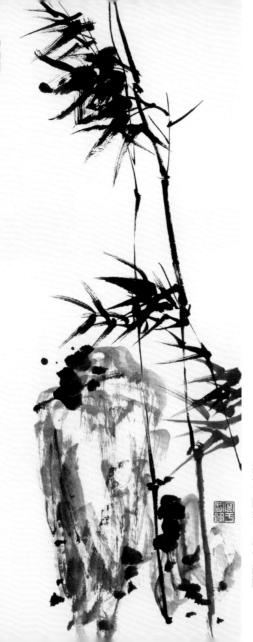

近现代 陆维钊 虚心是师图

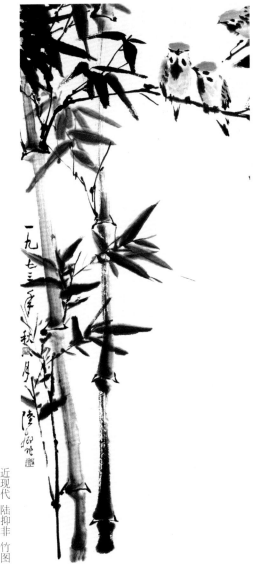

近现代 陆抑非 竹图

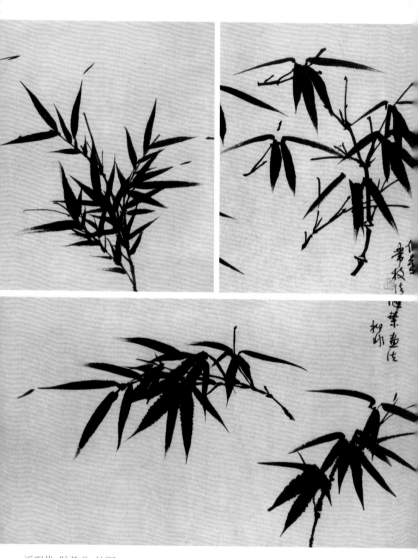

近现代 陆抑非 竹图

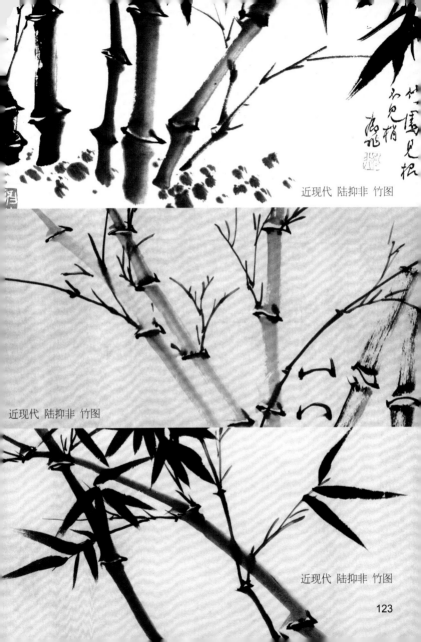

近现代 陆抑非 竹图

近现代 陆抑非 竹图

近现代 陆抑非 竹图

图书在版编目（CIP）数据

中国历代绘画图典. 竹子 / 郭泰，张斌编. — 武汉：
湖北美术出版社，2024.3
ISBN 978-7-5712-1946-8

Ⅰ．①中… Ⅱ．①郭… ②张… Ⅲ．①竹—花卉画—
作品集—中国 Ⅳ．①J222

中国国家版本馆CIP数据核字(2023)第137073号

责任编辑：范哲宁　责任校对：杨晓丹
技术编辑：吴海峰　装帧设计：范哲宁

Zhongguo Lidai Huihua Tudian　Zhuzi
中国历代绘画图典　竹子

郭泰 张斌 编

出版发行：长江出版传媒 湖北美术出版社
地　　址：武汉市洪山区雄楚大街268号B座18楼
电　　话：（027）87679525（发行）
　　　　　　87675937（编辑）
传　　真：（027）87679529
邮政编码：430070
印　　制：武汉精一佳印刷有限公司
经　　销：新华书店
开　　本：710mm×1020mm　1/32
印　　张：4
版　　次：2024年3月第1版
印　　次：2024年3月第1次印刷
定　　价：25.00元